徐渭（1521～1593）

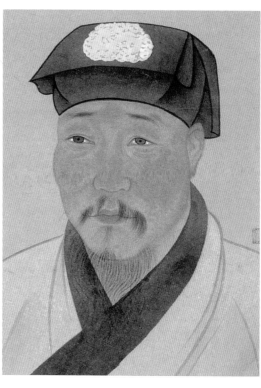

明 佚名《徐渭像》 紙本 設色
40.3×25.6公分 南京博物院藏

徐渭一生並不順遂，屢次赴試求取功名皆未中。曾做浙閩軍務總督胡宗憲幕僚，後胡入獄，懼禍而發狂。他自己認為「吾書第一，詩二、文三、畫四。」然在他的作品裏，詩、書、畫、印合為一體。晚明張岱說：「青藤之畫，畫中有書；書中有畫。」他的書法寓姿媚於樸拙，寓霸悍於沈雄，筆畫圓潤遒勁，結體跌宕善變，章法縱橫瀟灑。

徐渭生於明武宗正德十六年（1521），浙江山陰（今浙江紹興）人，初字文清，改字文長，號天池山人，又有田丹水、天池生、天池漁隱、青藤老人、金壘、金回山人、山陰布衣、白鷳山人、鵝鼻山儂等別號。晚年號青藤道士，或署名田水月。紹興城內的故居有「一枝堂」、「柿葉堂」、「青藤書屋」等。

徐渭家原是紹興城裏的名門望族，《贈族兄序》中記載：「吾宗局曾稹，自吾祖而上，代多豪雋富貴老壽之人。」這個家族在徐渭出生後便開始敗落了。父親徐鏓為舉人，曾遊宦西南各省，後因病退休，回紹興原籍，原配童夫人生了兩個男孩，長了徐淮和次子徐潞。童夫人中年去世後，其父娶苗百戶家一守寡的姪女做繼室，即苗宜人。苗宜人未能生育一兒半女，於是晚年納苗宜人的侍女為妾，才有了徐渭。徐渭降生在紹興府山陰縣大雲坊的觀橋庵東榴花書屋（即今紹興市青藤書屋）。

徐渭出生後百日父親過世。其嫡母苗氏對徐渭非常寵愛，不惜花費全部心力來培養他。徐渭天資聰慧，四歲長嫂楊氏去世時，他已能代長輩迎送弔客。六歲入學讀書，因為記憶力頗強，背誦幾百字的文章是他的兒時樂事，直到多年後他還記得當時跟管士顏先生讀唐詩，第一首詩背的便是岑參的《早朝》詩。八歲學做八股文章，文思敏捷令老師稱奇。十歲二哥徐潞帶他去見當時的山陰縣知縣，劉知縣很喜愛他的文章，並囑其今後「務在多讀古書，勿徒爛記程文而已」。十二歲徐渭向陳良器先生學古琴，期於大成，才會自譜古琴曲。十四歲開始酬唱作對，同時向王政先生學習琴曲。十五歲向彭應時先生學習劍術。

可能是天意弄人，不僅是紅顏多薄命，神童的命運也多舛。徐渭十歲時長兄經商失敗，家道中落。十四歲時嫡母苗氏去世，生母因是妾不能掌持家務，他不得不去依靠長兄徐淮過活。二十歲考取山陰秀才。二十一歲時，同縣的潘克敬欣賞他的才華，將長女許配給他。潘克敬由北京錦衣名法給事官外放廣東陽江縣典史，順道回鄉，徐渭離開長兄徐淮，入贅潘家，隨岳父去廣東陽江結婚。潘氏善體人意，岳父對徐文長也備極愛護。婚後不久，徐渭二十三歲首次去杭州應鄉試，未中，他又氣又愧。考試雖不得意，生活尚稱平順。但好景不常，兩年後長子徐枚因服丹藥中毒死亡，祖產基業變賣一空。二十六歲妻子潘氏因生子徐枚，肺病加重，拖到次年去世。一連串的打擊使徐渭痛不欲生。二十八歲時，儘管岳父潘克敬竭力幫助他，但因妻子已死，科舉又一再失意，嘉靖二十七年（1548）他離開了潘家，遷往東城賃屋設館，開始過起「居窮巷，儲瓶粟十年」的教書生活。徐渭從二十三歲至四十一歲，連應八次鄉試都名落孫山，連個舉人也沒考上，落得終身不得志，直到死也只是個秀才。

徐渭的生活這時已經相當貧困，為了排遣寂寞，他從習畫逐漸變成名滿一方的畫家。除了經常往來於山陰、杭州之間讀書應試外，他還結交了不少當時有名的人物。在這些名人中，像謝時臣、沈仕、沈明臣等都

是畫家，還有一些在文學藝術上主張推陳出新的文人，徐渭在與這些人物交往中，自己的才華得到進一步的發展。

南戲在當時非常流行，陳鶴、沈仕等皆擅長戲曲，在這一段時間，徐渭開始從事戲曲的研究和創作。據其門人、明代曲學大家王驥德的記錄，他的《四聲猿》中的「玉禪師翠鄉一夢」便作於此時。三十六歲時他寫

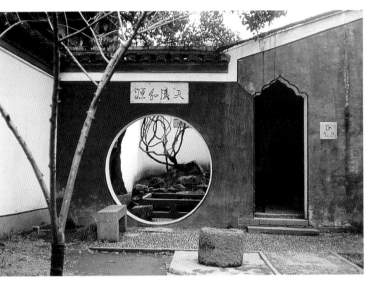

青藤書屋（洪文慶攝）

今浙江紹興市「青藤書屋」，即徐渭誕生之地──紹興府山陰縣大雲坊的觀橋庵東榴花書屋。傳天井內徐渭曾栽青藤一株，書屋由此而名，青藤老人、青藤道士之號，也皆由此生。明末畫家陳洪綬曾寄居於此。室中懸掛有徐渭畫像及他手書「一塵不染」，陳洪綬題「青藤書屋」匾兩方。（許）

出了對現代戲曲有著重要參考價值的《南詞敍錄》一書。嘉靖二十三年（1554）十一月，倭寇竄犯紹興時在柯亭被官兵包圍，被殲滅二百多人。徐渭「嘗身匿兵中，環舟賊……度地形為方略」。陶宅戰役大敗倭寇，徐渭為陶宅戰況寫了《陶宅戰歸序》等文。又有感於許多在倭寇屠刀下遇難烈女的英雄事跡，依據古樂府《木蘭辭》編寫了《雌木蘭》雜劇，熱情地歌頌了木蘭代父從軍，保家衛國的愛國精神，以激發人民的抗倭鬥志。後來徐渭將《漁陽弄》、《雌木蘭》、《女狀元》和《翠鄉夢》四個雜劇合編稱為《四聲猿》，表現了他憂國憂民的思想。

徐渭「自負才略，好奇計，談兵多中」，孜孜於治國平天下的理想追求之中。徐渭到了三十七歲，仕途看來真得是走不通了。於是，走上了大多數紹興文人的老路：當師爺。被兵部尚書兼右都御史胡宗憲看中，於嘉靖三十七年（1558）招至任浙、閩總督幕僚軍師，為其代理奏章、信箚。文長每次參見胡公，總是身著葛布長衫，頭戴烏巾，揮灑自如，了無顧忌地談論天下大事。《明史》上記載：「渭知兵，好奇計，宗憲擒徐海，誘王直，皆預其謀。」徐渭對當時軍事、政治和經濟事務多有籌劃，並參與過東南沿海的抗倭鬥爭。恰逢胡公獵得一頭白鹿，以為祥瑞，囑託徐渭作賀表，表文奏上後，得到明世宗的極大賞識，轟動京城。兵部郎中唐順之看過此文後大加讚賞。唐順之是當時具有革新精神的著名古文家，「嘉靖八才子」的首領，為當時文壇盟主。表文的成功不僅給胡氏帶來了極大的榮耀，也使徐渭的自身價值得到了充分的肯定。這一段日子，可以說是這位才子人

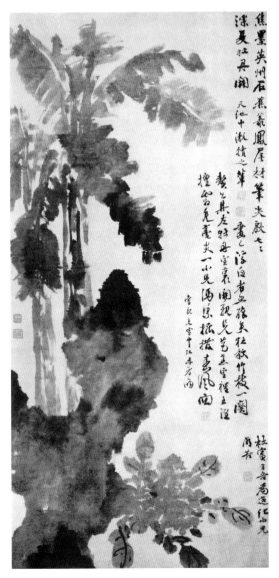

徐渭《牡丹蕉石圖軸》 墨筆 紙本 120.6×58.4公分 上海博物館藏

徐渭才氣橫溢，中年始學畫，涉筆瀟灑，天趣抒發。特擅長花鳥，作畫時情感瀉於筆鋒，水墨淋漓，濃淡相間，變化萬千，多豪邁率真之氣，是明代中期文人水墨寫意花鳥畫的傑出代表。

生中最幸福、最輝煌的時光。胡公則更加器重徐渭，所有疏奏計簿都交他辦理。胡宗憲重修杭州鎮海樓時囑咐徐渭做文記之，徐渭提筆立就《鎮海樓記》。胡宗憲大喜，當即賞銀二百二十兩。徐渭便在紹興城東南買得地十畝，屋二十二間，自〕題額：「酬字堂」。後代才子張岱曾有詩云：「而今縱有青藤筆，更討何人數位酬」。徐渭四十一歲時娶繼室張氏，「食魚而居廬」日子開始漸漸富裕起來了。

世事多變，暮雨朝雲。本以為能施展抱負，但在徐渭四十二歲時，奸相嚴嵩被明世宗蕭皇帝（朱厚熜）革職，胡宗憲被彈劾為嚴嵩同黨而押解進京問罪，一時幕客四散猶如樹倒猢猻散，徐渭只得返回山陰。四十五歲那年得知胡宗憲在獄中自殺後，徐渭寫了《自為墓誌銘》，先後九次自殺。《明史》記載「宗憲下獄，渭懼禍，遂發狂，引巨錐剚耳，深數寸，又以椎碎腎囊，皆不死。」四十六歲因懷疑張氏不貞，殺死張氏，按照《明律》，殺人當死，經友人諸大綬等營救，徐渭免於死刑，在獄中長期監禁。徐渭五十

一歲時，同學張天復之子張元忭在北京會試中了狀元，他聽了消息後高興地寫了《賀新郎》一詞。隆慶六年（1572）十二月除夕，徐渭得張天復、張元忭父子及諸友營救保釋出獄。萬曆元年徐渭方才出獄，這時他已經五十三歲，徐渭在牢獄中度過了七年的艱難時光。

出獄後的徐渭，心情逐漸恢復平靜，真正拋開仕途，醉情於山水間，天天偕學生外出，寫詩記遊。四處雲遊的生活是他一生中文學藝術創作最輝煌的時期。徐渭「眼空千古，獨立一時」，終成為明末文壇的一顆「光芒夜半驚鬼神」的巨星。

六十一歲後，徐渭多住在家鄉山陰，以賣字鬻畫度日，生活孤苦無依。他的個性孤傲、性情放縱，雖然窮困潦倒，但凡來求畫者，一定是徐渭經濟匱乏的時候，這時他不求畫者投以金帛，頃刻即能得之。如果他不缺錢，那麼你就是給的再多，也難得一畫。徐渭晚年「忍饑月下獨徘徊」，幾乎閉門不出。明神宗萬曆二十一年（1593）七十三歲的徐渭在貧病與怨憤中，自作《畸譜》一

卷。一生坎坷的徐渭最後在「幾間東倒西歪屋，一個南腔北調人」的境遇和貧病的折磨中躺在稻草堆上默默死去。死前身邊唯有一狗與之相伴，床上連一床整席都沒有，落得個淒淒慘慘悽悽。歎！歎！歎！

徐渭《七律詩軸》 草書 紙本 168.7×43公分

徐渭生性不羈，提倡獨創，反對摹擬。他主張學書要突出個性，以我為主，臨摹不必「銖而較，寸而合」，只需「取其意氣」，目的在於「寄興」，表現自己的「真面目」，抒發自己的真性情即「露己意」。其詩文書畫，奇姿縱肆，風格鮮明。

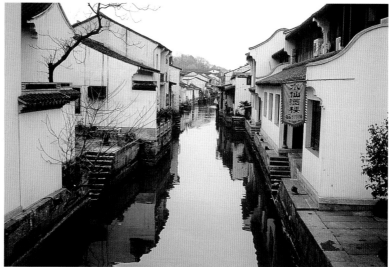

浙江紹興（洪文慶攝）

浙江紹興是江南著名水鄉之一，拜交通地利之便，自古以來也是人文薈萃，地靈人傑，有「師爺之鄉」之名。徐渭在求取功名未遂中，也曾走上大多數紹興文人的老路：當師爺。被兵部尚書兼右都御史胡宗憲看中，招至任浙、閩總督幕僚軍師，為其代理奏章、信札。因表現不凡，而有一段輝煌、如意的時光。（許）

《淮陰侯祠》

局部 行、草書 紙本 31.5×663公分

廣東省博物館藏

淮陰侯祠位於淮安城內鎮淮樓東二百公尺，是爲紀念漢初三傑之一的軍事家韓信（？——前196）所建的一座祠堂。韓信曾被封齊王、楚王和淮陰侯。在五年的楚漢相爭中，韓信屢救劉邦於危難之中，並助劉邦統一天下。但建國後不久即被劉邦和呂后視爲眼中釘，肉中刺，先貶爲淮陰侯，後被呂后冤斬於長樂宮的鐘室中。淮陰侯祠始建於唐代，明萬曆年間重建過一次，至清康熙年間再次重建。

徐渭的《淮陰侯祠》卷行草飄逸，參用隸法，使字體古雅沈著，頗有晉人韻致。卷內有吳昌碩等人的題記。徐渭自認爲他的行草看上去不很「美」，甚至有些「醜」。字行豎長，大小隨形，沒有整齊劃一的佈局，雖有法可循而不願循法，亂頭粗服，變化天眞，使厚重渾樸之趣溢於卷表。這種書法，猛一看似乎有點醜拙，細細賞味後則妙意四散，有一種特殊的美蘊藏其中。徐渭一直有意和「二王」、趙孟頫等一路秀媚、典雅的書風拉開距離，創造出一種新的書法形象，徐渭云：「筆態入淨媚，天下無書矣。」（《徐渭評字》）。徐渭在《與蕭先生書》中云：「渭素喜書小楷，頗學鍾王，凡贈人必親染墨」。（《徐文長佚草》卷四）「鍾」即指三國時代的鍾繇，「王」指王羲之，鍾、王皆有小楷名帖傳世，徐渭自謂早年「頗學鍾王」，可見其楷書的根底和造詣。由於他具備堅實的書法基本功，和很強的書法造型能力，徐渭才有了這種以醜爲美的、以拙爲巧的書法樣式。

徐渭作品多爲行書和草書，並尤以草書著稱，亦最具特色，這與他狂放不羈的性格是相符合的，可以說是什麼樣的人寫什麼樣的字。

元 趙孟頫 《行書 贊 詩》 局部 卷 紙本

27×456.3公分 北京故宮博物院藏

趙孟頫是元代的藝術全才，其藝術思想主張復古，重視「古意」。因而其書法也直追二王，書風秀媚典雅，即連是講求速、放的行草，也透著規矩的文人氣息。這與徐渭有意和他們拉開距離，著重自己的感情，浪漫而隨興的書風明顯不同。兩相對照，便能看出徐渭的行草，顯然豪放多了。（洪）

東晉 王羲之《曹娥碑》楷書 拓本

王羲之的楷書是在鍾繇楷書的基礎上，作了進一步的改革。在此幅作品中那安詳而含蓄的筆鋒，大小參錯的字形，都給人以和諧而富於變化的美感。

徐渭《杜甫詩》行、草書 軸 紙本189.5×60.3公分
上海博物院藏

釋文：「幕府秋風入夜清，淡雲疏雨過（高）城。葉心朱實堪時落，階面青苔先自生。復有樓臺含暮景，不勞鐘鼓報新晴。浣花溪裏花饒笑，肯信吾兼吏隱名。徐渭」徐渭書法藝術的巨大魅力，征服了古今書法知音。袁宏道云：「強心鐵骨，與夫一種磊塊不平之氣，字畫中宛宛可見。」

釋文：「淮陰侯祠 荒祠幾樹垂枯棗，黃泥落盡朱旗纛。花桐漆粉綴顙眉，猶是登壇人未老。半生作計在魚邊，才得河堤老婦憐。誰知一卷長竿去，唾取真王只五年。暗中朱碧知誰是，濁水渾魚每相似。當時密語向……」

題《寫花十六種詩卷》

局部　1577年　行書　紙本　31×123公分　紹興市文物管理處藏

「萬曆五年」徐渭五十七歲，這年九月重陽節，徐渭斟酒小飲，繪《花卉十六種卷》，作畢又題書《行書寫花十六種詩卷》，首云：

「賦得『二八年時不憂度』」此江摠雜曲中句。餘寫花十六種，已而作歌，遂用其韻，並效其體。……」款書：「萬曆五年重九日金壘山人書。」此卷每行約四五字或六七字不等。字不甚大而筆力厚重，氣魄雄偉。起筆多藏鋒，偶有橫劃伸展。

此卷《行書寫花十六種詩卷》雖具有明顯的米芾面目，但也只是取米芾的意氣，借此寄興抒情而已，此卷粗看類似米芾，細看則還是徐渭自己的面目，而且寫得比米芾還要瀟脫、奔放。在「宋四家」之中，徐渭最

推崇米芾，稱他的書「瀟灑爽逸」、「朔漠萬里，驊騮獨無」，一生中受他的影響也是最深的。

徐渭的行書變化很多，可以說幾乎是在不停的變。如萬曆元年中同年書寫的兩篇行書作品，《行、草書詩詞卷》和《行、草書詩詞卷》就有顯著的不同，到萬曆五年《行書寫花十六種詩卷》又是一變，在以後的十年中還在不停的變化著，愈變愈奇、愈變愈妙，筆墨酣暢，沈著痛快，蒼勁奇絕。徐渭大部分作品都是「不知何祖」的自由發揮，既有某家的筆意，又含有某帖的感覺。他的書學主張也是一貫如此。

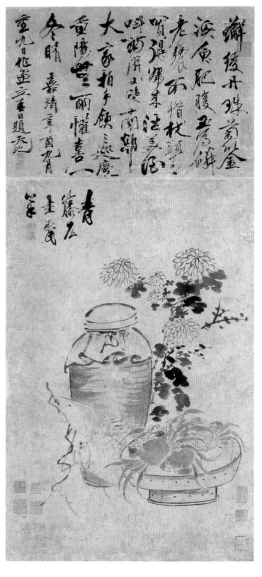

徐渭《花卉圖》 軸　墨筆　行、草書　紙本　83.5×38.5公分　廣州美術館藏

此畫作於九九重陽之日，正是登高賞菊喝酒的時候，徐渭喜畫菊。經秋，百花凋零，只有菊花仍含芳吐英。古來文人雅士多用菊花來比喻在困境中堅持操守的高高人品。此圖作於嘉靖四十年（1561）與作於萬曆五年（1577）的《寫花十六種詩卷》，前後相差16年之久，題字書風已有明顯不同。

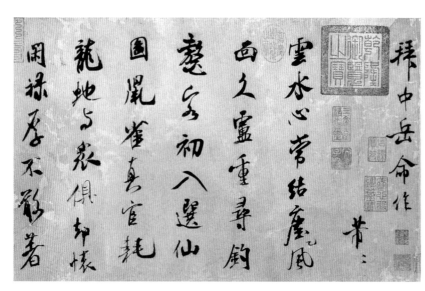

北宋 米芾《拜中岳命詩》局部　行書　紙本　29.3×101.8公分　北京故宮博物院藏

這是米芾著名的行書作品之一，卷後有元代倪瓚跋文。倪瓚跋曰：「清雄絕俗之文，超妙入神之字，當時已識者所賞識如此，況後世誦其詩、觀其書跡者哉。」該書書於宋神宗元佑七年，時米芾的書法風格已完全成熟，筆法輕勁跳躍，富於變化。而在幾百年後的徐渭，雖多向米芾學習，但僅襲取其意氣而已，表現出明中葉後書風追求奇、拙的美感。故能展現自我的面貌，

釋文：「東郭西舍麗難儔，薪屋幹花迎莫愁。蝴蝶故應憎憎粉伴，牡丹亦自起紅樓。誰向關西不道妍，誰數灣頭見小憐。依為頃刻能故。牡丹管領春穠發，千株百蒂無休歇。管頭選取八雙人，紙上嬌陰十二月。莫為弓腰褥一曲，雙雙來近畫眠床。萬曆五年重九日金罍山人書。花姨舞歇石家香，依舊還歸紙墨光。」

徐渭《潑墨十二段》局部 一冊 手卷 墨筆 行書 紙本
每冊26.9×38.3公分 北京故宮博物院藏

題畫詩是徐渭書法作品中不可忽略的重要組成部分，詩與畫詩相互輝映，使徐渭的作品達到物我相融。徐渭的懷才不遇，明明白白地溢於畫詩裏外，使觀者為之動容、扼腕。像此題寫的是贊王羲之愛鵝，譽其書品、人品出塵瀟灑，人間第一，同時也評王獻之的狂放；然他自己的狂放卻不經意地透過簡筆畫和題字透露出來。此畫中人物為書聖王羲之。王羲之素以愛鵝這一癖好，與其書法同聞名於天下。

《女芙館十詠卷》

局部　行書　紙本　30.8×227.2公分

上海博物館藏

釋文：「女芙館十詠，一花流采著書邊，五寸芙容二月遷。側水羞生初試鏡，啼紅嬌殺未笄年。叢藜惡棘穿根切，大柳深江浸瘦眠。戲取世間閨閣事，旌題霜色屋梁懸。曾是將軍蒔菊餘，尚遺秋雪一藤腰，籬香伴酒經三主，錢樹塗銀散五銖。往往抱霜冰插帽朗晴英。落英又道堪餐甚，坐看柴桑明月影，今朝先缺兩三叢。玉簪抽影暗差，半占荒階無盡期。小婦將花曾抱粉，饑人望葉擬挑鶯。蕭然長袖綠衫翁，聽雨勾風事事中，大葉盡勝摩詰雪，高花那堪美人紅。即陪霜露秋牆萎，亦伴椒脂粉壁空。一樣連宵人望葉擬挑鶯……」

從《女芙館十詠卷》中我們能看出徐渭章法的善變之處。通常書法的章法變化基本上就是大小、斜歪、疏密、濃淡、重輕等對立因素的多樣性統一，而徐渭認為關鍵是「極有佈置而了無痕跡」。這幅作品的章法，似乎不是寫出來的，而像是從徐渭充滿瘋癲的心田裏流露出來的。

章法，是一個書法家藝術風格的有重要標誌，凡是書法大家都有自己獨特的章法。徐渭的章法不同於其他書家，如《女芙館十詠卷》，密密麻麻，但在繁密中不悶不塞，在狂放中又保持著強烈的節奏與次序，極盡大小、斜歪、疏密、收放等變化之能事，開了鄭板橋書畫章法奇崛之先河。

徐渭《蔬果卷》　手卷　墨筆　行書

紙本　30.5×40.8公分　瀋陽故宮博物院藏

款識：余避暑碧霞宮中，客有以瓜果餉余，臨別出側理一束於袖中。余曰：「是欲余作頁進帳耶？」客笑不答，余即握管畫瓜果之類以塞之。青藤道士。鈐印：漱仙（白）文長（白）天池山人（白）

夜中蝶夢，摘帽郎眠，莫蕊美文道邊起，甚生看紫桑一事無，蕭縣長袖永於翁聽，雨包風畫、中大葉俠，滕摩詩雪高花□，堪區美人然具倍葉，秋墻蠶萍樹暗壁桃，壹一樣連宵明月於令，於先跌有三葉，玉霖軸影暗震半未，將花曾抱未松知英華條，藥攜桃鵁知英華條

右側

泉勻龍爽工寫山批把用淡墨點染焉藝林神品昔年游京師過宋囗空見文相傳真史相國舊物上有梁氏手生第埃玩圖記近聞邑歸之真蹟右矣予追想風格清于憎窓每枝驟藁晚翠如沐悅坐洞庭五月涼也己卯三月廿七十七十三翁金農記

清 金農《花果冊》局部 墨筆 冊頁十開 絹本
21×36.5公分 上海博物館藏

此頁在構思佈局與筆墨意趣上各有特色。在輕盈瀟灑的風姿中含有沈厚雄強的意趣。淡墨點花、薄而潤，中以題記相接。金農自創的漆書，風格獨特，其筆觸較工致、沈著，與徐渭飛揚跋扈的書法，相異其趣。在造型上有一種巧整的優美感。

北宋 米芾《虹縣詩》局部 行書 紙本
日本東京國立博物館藏

釋文：「碧榆綠柳舊遊中，華髮……」此為米芾所撰書的兩首七言詩，為其大字行書代表作。米芾自稱其書為「刷書」，這在他的大字中尤其明顯。卷後有元劉仲遊、元好問，清、王鴻緒題跋，曾為清王鴻緒、曹溶、完顏景賢等人鑒藏。

左側

建節東行是舊遊歡聲喜氣
滿吳州郡人重潯黃丞相稚子牟
近鄭細侯詔下初辭溫室樹夢中
先為景陽樓自惺會議平津閣
遙望旌旗汝如頍
龍眠主人
釣鐃
王戌首夏呈
鄭燮謹書

清 鄭燮《行書七律詩》軸 紙本 185.8×85.5公分 北京故宮博物院藏

鄭燮（1693～1766），字克柔，號板橋，江蘇興化人，曾任山東濰縣知縣，但不習官場虛假逢迎的生活，乃去官；寓居揚州，以書畫維生，為揚州八怪之一。其書法自創「六分半書」，將隸、楷、行相參，並兼以畫法，風格獨特，世人稱奇。揚州八怪在書畫方面都追求奇詭、拙樸，異於一般世俗，鄭板橋曾有「青藤門下牛馬走」之嘆，可見他們多多少少都受到徐渭的影響了。（洪）

明代帖學盛行，一般的讀書人大多能寫一手行草書，徐渭也善此道。隨著反帖學思潮的產生，在反帖領袖祝允明的眼裏，一切理法都不存在，書法只是自我情感的自由揮灑，祝允明還對趙孟頫發出「奴書」之呼：「不免奴書之眩」。

徐渭也認爲書法是自我情感的表露，如困於「法」的束縛，就會喪失自我。因此徐渭作行書，雖不比其草書奔放連綿，然而也多癲狂之態。《自書詩卷》字形或橫或斜，皆隨意爲之，性情畢露，毫無造作安排，有渾樸天成之趣。起筆露鋒，間有豎畫，縱出峻拔，由此縱橫，顯得筆法參差變化，生動多姿。

徐渭在詩、書、畫、文領域中全面涉獵，其繪畫風貌同書法一樣顯得成熟獨特，筆法老練眞率。徐渭對書法頗多自負，他認爲自己的寫意花鳥得之於書法修養，曾說：

「迨草書盛行乃始有寫意畫」。「一洗流行於時的吳門書家習氣，「不求形似求生韻」，雖狂塗亂抹卻橫生意趣。風格上的潑辣，

徐渭 《佛手圖》 設色 絹本 29.5×21公分
廣州市美術館藏

徐渭的畫和書法一樣，任令感情流瀉，爛漫自由。他的畫，滿紙筆墨淋漓，筆到紙處，皆成物象。佛手上略施淡彩，略點鉛白，徐渭的賦色也是在一蹴而就中寫成。款識：徐渭戲寫。

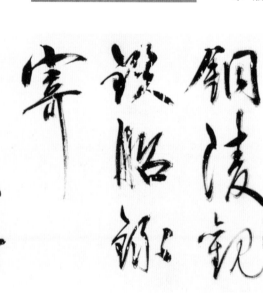

明 王守仁 《行書銅陵觀鐵船歌》 局部 卷 紙本 31.5×771.8公分 北京故宮博物院藏

王守仁（1472～1528）字伯安，浙江餘姚人，爲明代思想家，主張「心學」，打破宋朝程朱理學的框梏，影響至鉅。其學說也反映到藝術的創作，使情感的眞實流露，衝破襲古「法」的束縛，成爲藝術創作與表達的首要因素。這學說，祝枝山首先揭竿響應，徐渭尾隨於後，兩人的書法都放任自我情感的奔放、自由瀟脫。王陽明的書法豪邁勁健，並沒有影響祝、徐兩人，但其思想卻對他們有著無形而巨大的影響。

（洪）

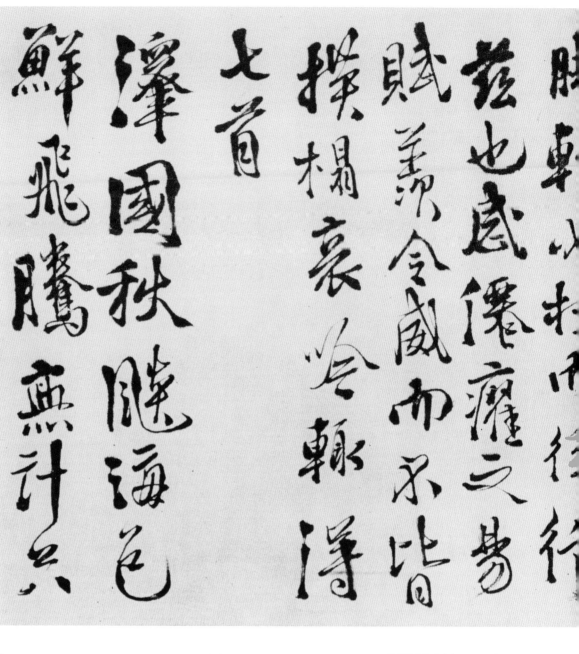

明 文徵明 《行書西苑詩》局部 卷 紙本
28.4×447.4公分 北京故宮博物院藏

文徵明（1470～1559），初名壁，字徵明，後以字行，號衡山居士，江蘇蘇州人，是吳門一派藝術的領航者。其書法，廣習前代諸家，重古法，多二王書風，勁秀流暢。而徐渭的潑辣豪放，恰與他們相反，是徐渭有意一反吳門的習氣。兩相對照，便可一目了然。（洪）

西苑詩十首
萬歲山在子城東北
大內之鎮山也其上林
木陰翳凡□□□□
名百果園
日出雲山夜霧消分明

明 祝允明 《草書琴賦卷》局部 1517年 紙本
25.7×738.4公分 北京故宮博物院藏

祝允明（1460～1526）字希哲，號枝山，蘇州人。詩文書法俱佳，與徐禎卿、唐寅、文徵明並稱「吳中四才子」。祝允明晚年喜作草書，喜用懷素、山谷草法，以風骨爛漫，縱橫恣肆著稱。

釋文：「聞有賦壞翅鶴者，余嘗傷事廢餐羸眩，致跌右臂骨脫突肩臼。昨冬涉夏，復病腳軟，必杖而後行。茲也感仙臙之易賦，羡令威而不留。慷慨哀吟，輒得七首。澤國秋颸海色鮮，飛騰無計頹步楊邊。可憐獨剩滄溟氣，乞與昂藏步楊邊。欲鳴不鳴遮遮煙燭，半題施花瀉雪偏。衣祖右肩慵炙容，柳生左肘任皇天。舞袖今斾兩垂手，曝衣惟障一邊陰。不辭搖拽將池繞，似解跰鮮照井深。傾國捧心翻所貴，一庭歌影換清吟。……」

11

題《墨葡萄圖》

行、草書　紙本　165.7×64.5公分
北京故宮博物院藏

從圖中題字可得知此圖作於五十歲以後，一種飽經患難、抱負難酬的無可奈何的憤恨，盡情抒洩於筆墨之中。

此幅題字起手就以跌宕的字體、倚斜的行次自題，英雄失路，托足無門，畫家半生怨憤，老淚縱橫。詩、畫、書法在圖中得到自如充分的結合。畫家寄情寓物，揮灑恣意，有一種狂放不羈的性格和憤世嫉俗的磊落之氣。他的題畫詩在此起到畫龍點睛之用，點明了畫的寓意，他的詩與其說是詠葡萄，還不如說是直截了當的笑傲自身。在詩中作者指的是「明珠」，實則是在指才華無人賞識，所以只能「閑拋閑擲野藤中」。其自怨自憐的哀傷在畫中詩間盡得宣泄。

徐渭書法中行草書最具個性特色，運筆超脫，狂放不羈，氣勢雄健，情感激烈。字形則大小參差，或顛撲，或偃仰，有的數位相連，一筆寫就多字、筆頭飽醮墨汁，寫到筆枯時方重新醮墨，故有的字墨色濃濕，漸到後面有的字則乾筆飛白寫成。數位連綿，一筆寫成，筆意相續，隔行不斷。構成一個連體字群，每一字群從第一字落筆到末一字收筆，起迄處大多藏鋒，而中間運行轉折、提按快慢虛實變化多端，連群字而始成形。

徐渭的叛逆精神在書畫作品中找到了釋放口，如他另一首題畫詩《畫梅》中寫道：「從來不見梅花譜，信手拈來自有神；不信試著千萬樹，東風吹著便成春。」表露了其寫意水墨畫中物象造型的特點和不願墨守成規的秉性，追求我自用我法的獨到功力。

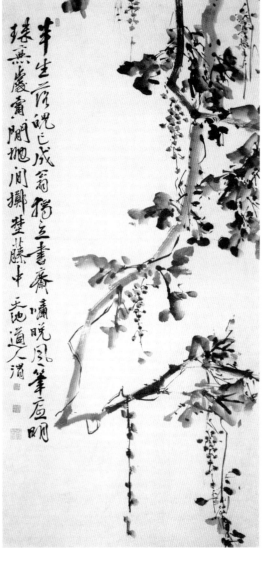

徐渭《葡萄圖》軸　紙本　184.9×90.7公分　浙江省博物館藏
徐渭畫有許多墨葡萄圖，題同樣的詩，在此特別選輯幾幅對照看，畫與題字的關係，因空間配置、創作時的心情與環境之不同，而有明顯的差異。此幅畫的葡萄，藤枝垂掛，題詩便也縱佈於旁，產生和諧的對應關係。字

徐渭《墨花十二段》局部　卷　紙本　32.5×795.5公分　北京故宮博物院藏
此幅的題字成緊挨在一起的塊狀，與畫幅緊簇在一起

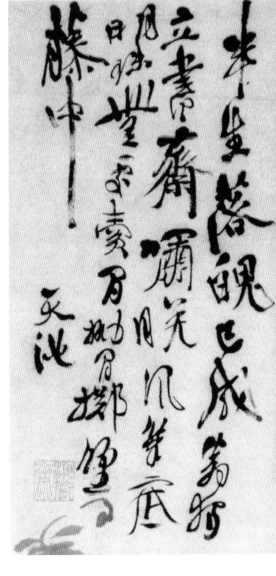

題《墨葡萄圖》

釋文：「半生落魄已成翁，獨立書齋嘯晚風。筆底明珠無處賣，閒拋閒擲野藤中。」

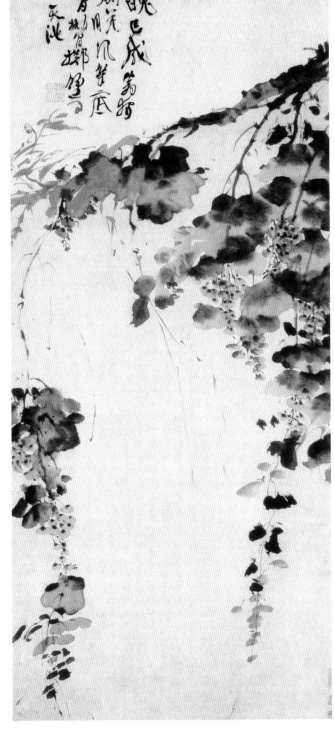

徐渭《墨葡萄圖》墨筆　紙本　165.7×64.5公分　北京故宮博物院藏

《墨葡萄圖》是明代寫意花卉高水準的傑作。圖中墨禿筆如舞丈八蛇矛，潑辣豪放的筆法，搖曳著酣暢淋漓的墨彩，構成墨氣磅礡、氣勢連貫而攝人心魄的交響旋律。藤條的錯落低垂，枝葉的繽紛凌亂，從枝頭、葉底透出的葡萄，閃爍晶瑩，是文人畫中趨於放潑的一種典型。

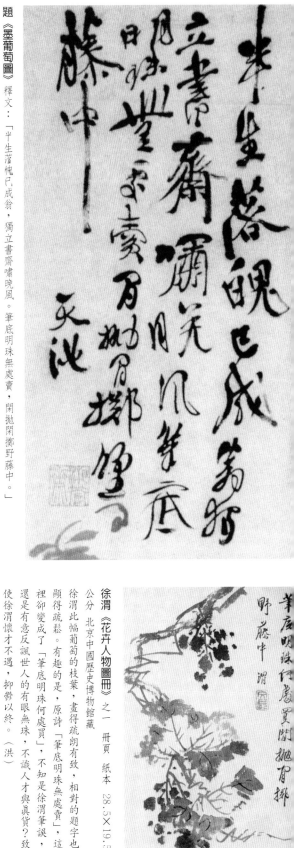

徐渭《花卉人物圖冊》之一　冊頁　紙本　28.5×19.5公分　北京中國歷史博物館藏

徐渭此幅葡萄的枝葉，畫得疏朗有致，相對的題字也顯得疏鬆。有趣的是，原詩「筆底明珠無處賣」，這裡卻變成了「筆底明珠何處買」，不知是徐渭筆誤，還是有意反諷世人的有眼無珠，不識人才與真貨？致使徐渭懷才不遇，抑鬱以終。（洪）

此卷即爲狂草，第七行「呈瑞色」、第八行「主人台榭」，十六行「看易沒」，十八行「白雲鄉」等，皆是優美多變而統一的字群造型，從字群中看每個字或正或倚，或顚，或斜，或狂，或醉，皆非有意安排而成。此卷行筆飄逸靈動，每每兩字之間或有筆劃牽帶絲連，或有筆畫獨成一格，運筆揮灑自如，起筆藏鋒，在灑脫中而不失厚重。

「白燕」在《魏書·志第十八靈徵八下》中就有被記載：

魏氏世居幽朔，至獻帝世，有神人言應南邊，於是傳位於子聖武帝，命令南徙，山谷阻絕，仍欲止焉。復有神獸，其形似馬，其聲類牛，先行導引，積年乃出。始居匈奴之故地。太祖天興五年八月，上曜軍覽父，見白燕一。太宗永興三年六月，京師獲白燕。四年閏月，京師獲白燕。泰常二年六月，涇州獻白燕。八年四月，高祖太和二年三月，白燕見於幷州。八年四月，白燕集於京師。是月，代郡獲白燕。二十三年八月，荊州獻白燕。閏月，正平郡獻白燕。世宗景明三年六月，涇州獻白燕。肅宗熙平元年七月，京師獲白燕。孝靜元象元年八月，西中府獻白燕。興和二年三月，京師獲白燕。武定三年六月，北豫州獻白燕。

所以「白燕」一直被視爲祥瑞、靈異之物，明代詩人袁凱也作有《白燕》詩：

故國飄零事已非，舊時王謝見應稀。月明漢水初無影，雪滿梁園尚未歸。柳絮池塘香入夢，梨花庭院冷侵衣。趙家姊妹多相忌，莫向昭陽殿裏飛。

徐渭主張學書要突出個性，以我爲主，臨摹不必「銖而較，寸而合」，只需「取其意氣」，目的在於「寄興」，表現自己的「眞面目」，抒發自己的眞性情即「露□意」。「凡臨摹直寄興耳，銖而較，寸而合，豈我眞面目哉？臨摹《蘭亭》本者多矣，然時時露己筆意者始稱高手。予閱茲本，雖不能必如知其爲何人，然窺其露己筆意，必爲高手。優孟之似孫叔敖，豈並其鬚眉軀幹而似之耶？亦取諸其意氣而已矣」（《書季子微所藏摹本蘭亭》見《徐文長三集》卷十二）。這就是他學遍眾家卻又無明顯眾家面目的原因，可以說是他學習書法的高明之處。「天成者非成於天也，出乎己而不由乎人也」（《跋張東海草書千字文卷後》見《徐文長佚草》卷二）。

徐渭眾多存世的作品中與《草書白燕詩卷》相對的還有一幅《行書白燕詩軸》，現藏於寧波市天一閣管理所。此幅行書，雖字字清楚，行行規矩，可筆墨卻潑辣老到，滿紙煙墨蒸騰，仍是徐渭恣肆放達一路的書風。

14

徐渭《行書白燕詩》軸 264.1×73.5公分 寧波市天一閣文物管理所藏

這是和《草書白燕詩卷》相對應的一件作品，同是歌詠吉祥物白燕，但一行書、一草書，雖書體不同，然筆畫都潑辣老到。（洪）

北宋 黃庭堅《寄賀蘭恬帖詩》1095年 字本
31.5×61.7公分 北京故宮博物院藏

黃庭堅（1045～1105）字魯直，號山谷道人，江西修水人。開創江西詩派，被奉為一代詩宗。善行、草書，與蘇軾、米芾、蔡襄被譽為「宋四家」。此帖效法懷素自敍帖，青出於藍而勝之。而徐渭也從黃庭堅處習得其草書的意氣，但並無明顯的影子，這是徐渭高明的地方。

題《菊竹圖》

墨筆　紙本　90.4×44.4公分　遼寧省博物館藏

此題畫詩在《菊竹圖》軸中只佔有畫面的右上角。「身世渾如泊海舟，關門累月不梳頭；東籬蝴蝶閑來往，看寫黃花過一秋。」是徐渭晚年生活的寫照。六十一歲後，徐渭多住在家鄉山陰，以賣字鬻畫度日，生活孤苦無依，常「忍饑月下獨徘徊」，累月杜門謝客，只是在張元汴去世時，去張家弔唁，除此以外幾乎閉門不出。菊花雜草殘竹，再配上詩文更感作者晚年淒苦無依。

徐渭寫字，感悟枯燥、濕潤相變相生之理，走勢自然而出枯筆、渴筆，不見蕭索之病反得秋風燥裂老健之神。他的字法極盡變態，字體大多外張，呈扒手插腳舒展之態，或斜伸橫沖，或緊張欲崩，或離散無常，完全與「畫中蕭瑟、索然之情自然呼應。徐渭以狂為旨歸的書法風格，彰顯其無偽無飾，得於自性澄明。其書所依之道，可謂人書無隔，「化工無筆墨，個字寫青天」。

《菊竹圖》軸中，徐渭用墨筆繪一株秋菊，姿態婆娑、索然，菊邊配有小竹、荒草零落。圖中運筆亂頭粗服，菊花形態老中含秀，前人說是徐渭本人的寫照。徐渭畫過很多菊花，在圖上通過題字記述、抒發對世事的感觸。從技法上看，用水墨來畫花卉，竹石在徐渭以前不算罕見，我們從歷史上追溯，蘇軾即曾提到汴人尹白能以墨畫花；宋代畫家梁楷亦用減筆水墨來畫人物樹石。徐渭雖是從繼承前人的繪畫傳統上學習，卻又不爲前人拘束。如果說他學陳淳、林良，那麼徐渭的筆墨要比他們更爲放縱，特別是他那大刀闊斧的寫生畫法，可以「推倒一世之豪傑，開拓萬古之心胸」。徐渭之後，大寫意繪畫的大師們受其影響頗深。八大、揚州八怪以及後來的吳昌碩、齊白石等都在徐渭的書畫藝術中汲取營養。

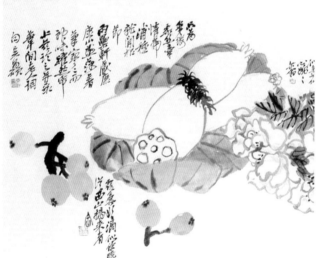

吳昌碩《花果卷》局部　1913年　紙本　設色
39×126公分　私人收藏

吳昌碩（1844～1927），浙江安吉縣人，清末民初的著名書畫家。其藝術個性：筆墨蒼勁、渾厚古樸、氣勢磅礴，承繼徐渭、陳淳、石濤、八大山人與揚州八怪的優良傳統，同時又有著鮮明的時代特色，爲海上畫派的盟主。從此圖來看，大寫意的花果圖和如精鐵蟠屈的書法，都有前輩的痕跡，只是他推陳出新，又創造了自己的鮮明特色，正是江山代有才人出。（洪）

徐渭《行書卷》局部　手卷　紙本　墨筆
28×316公分　中國文物交流中心藏

徐渭的筆法極盡變態，字體大多外張，呈扒手插腳舒展之態。所謂「字如其人」，徐渭一生灑脫放浪的個性，透過其特異獨行的書姿表露無遺，也讓大家印象爲之深刻。自古以來，藝術之所以能擁有長遠的流傳價值，也正由於純粹出乎於心而盡情展現於外的結果。（許）

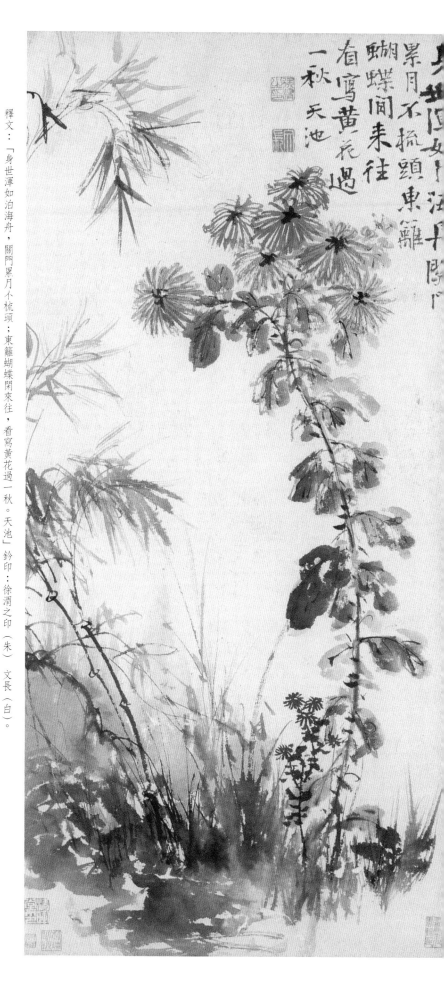

明 陳淳《五言絕句》草書 紙本 167×31.4公分 蘇州博物館藏

釋文：「春流高似岸，細草碧於苔。」閣無人到，風來門自開。道復」

陳淳，字道復，後以字行，自號白陽山人，諸生。擅長寫高花卉，後人把他同徐渭並稱：「青藤、白陽」，代表了明中期水墨花卉的新格調。徐渭在《跋陳白陽卷》中寫道：「陳道復花卉豪一世，草書飛動似之。獨此帖即純完，又多而不敗。……」對他的讚賞之情可窺一斑。

題《花卉九段卷》

局部 行書 紙本 46.3×624公分 北京 故宮博物院藏

徐渭題畫款書大多是行書，字形與排列形式多參差顛逸，字行亦大小隨意，自然成排，天然去雕飾，非如一般題畫者寫行書每行必有一中軸線。這種行書似行而草，與他放逸的繪畫風格遙相呼應。

明萬曆二十年（1592）二月哱拜殺巡撫反於寧夏。四月，寧武總兵李如松提督陝西軍務討哱拜，盡統遼東、宣大、山西諸道援軍。九月破寧夏城，哱拜死。是年五月，日本關白（丞相）豐臣秀吉侵略朝鮮，朝鮮王李蜃奔義州，向明廷求援。到十月，李如松提督薊、遼、保定、山東軍務，充防海禦倭總兵官，救援朝鮮，明王朝此時已內憂外患。

這一年文長七十二歲。二月四日生日時，感傷孤苦窮困，膝下二子無孫，作《春興》七首。小兒子徐枳在李如松幕中，十分關切李如松平寧夏及援朝鮮的戰事。到了梅雨季節，徐渭下身因病水腫，無錢醫治，有《梅雨三旬，陳君以詩來慰，答之次韻二首》詩。秋日，他被人請去畫《花卉》卷，作墨筆寫意花卉八段，款為：「青藤道叟醉後亂塗於聽泉山樓，時萬曆壬辰之秋八月也」。秋後病況好轉後，徐渭又可以出行走了，作《行書畫錦堂記軸》。明朝萬曆二十年冬日，為族甥兒史叔考畫《花卉圖卷》，墨筆寫牡丹、荷、菊石、水仙、梅、葡萄、芭蕉、蘭、竹等，每段以詩詠之，卷後重題萬曆三年為史叔考所作《花卉雜畫卷》中的題詩「陳家豆酒名天下」一首，後爲題云：「萬曆壬辰冬，青藤道士徐渭畫於樵風徑上」。此卷也是徐渭的最後之作。

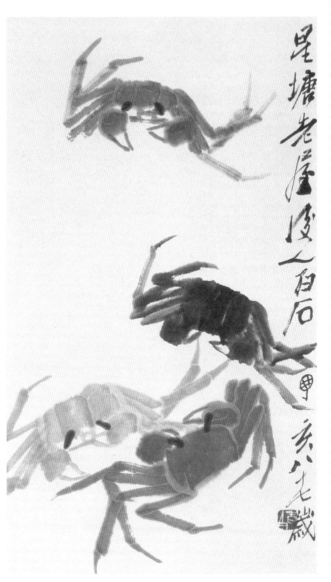

民初 齊白石《螃蟹》 軸 1947年 紙本 水墨 69×36公分 徐悲鴻紀念館藏

齊白石畫螃蟹是一絕。他花了很長時間來研究如何畫好蟹殼。直到七十歲以後，才畫出甲殼的質感來。八十歲後能把蟹殼畫得凸起來，由於三筆之間濃淡不同，殼面出現左右兩個小坑，使殼的角質感十分明鮮。白石老人的大寫意畫，深受徐渭影響，他曾感嘆說「恨不早生三百年，好為青藤磨墨理紙」，可見他對徐渭的佩服。

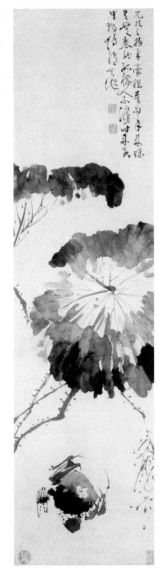

徐渭《黃甲圖軸》 墨筆 紙本 114.6×29.7公分 北京故宮博物院藏

徐渭很愛吃蟹，也喜歡畫蟹。所以人們每每送螃蟹後再向他索畫。蟹身有硬殼，故稱「黃甲」，蟹又慣於橫行，在徐渭的畫中把螃蟹比喻成沒有真才實學，只會橫行霸道、胡作非為的人。

陳家豆酒名天下，朱家
之酒亦其亞。史生親挈
來，又樣大巻令吾畫小白
連浮三十杯指尖洁氣響
春雷。驚花蟄草開悲晚，何
閑三郎羯鼓催、筆兔瘦
蝴蜇百逡羊肉一肘陳家
之酒更三斗吟伊吾道厥口
夢儂更作獅子吼
萬歷壬辰冬青藤道士
徐渭畫於樵風径上

徐渭《花卉九段巻》之一

釋文：「陳家豆酒名天下，朱家之酒亦其亞。史生親
挈八升來，如樣大巻令吾畫。小白連浮三十杯，指尖
浩氣響春雷。驚花蟄草開悲晚，何用三郎羯鼓催。羯
鼓催，筆兔瘦，蟄蝴百逡，羊肉一肘，陳家之酒更三
斗。吟伊吾，道厥口，為儂更作獅子吼。萬歷壬辰
冬，青藤道士徐渭畫於樵風径上」鈐印：青藤道士
（白），湘管齋（朱）。

陳家豆酒名天下，朱家
之酒亦其亞。史生親挈
來，又樣大巻令吾畫小白
連浮三十杯指尖洁氣響
春雷。驚花蟄草開悲晚，何
閑三郎羯鼓催、筆兔瘦
蝴蜇百逡羊肉一肘陳家
之酒更三斗吟伊吾道厥口
夢儂更作獅子吼
萬歷壬辰冬青藤道士
徐渭畫於樵風径上

題《擬鳶圖》

局部　卷　行書　紙本　32.4×160.8公分
上海博物館藏

風箏，又名「木鳶」、「紙鳶」、「風鳶」，早在兩千年前中國就發明了風箏。《擬鳶圖卷》，一方面是根據王冕《放鳶詩》八首詩意構思；另一方面，徐渭按郭若虛在《圖畫見聞志‧郭忠恕傳》中所云的內容，類比其所作的《風鳶圖》而作的。同時徐渭還經歷了一件事情：當時越東鄉下有個小孩，因吃糖，將風箏線拴在腰間，忽作大風，將風箏帶著小孩吹入空中，後來那小孩就墜地而亡，其家人收屍時發現那塊糖仍緊握在小孩手中。徐渭聞此事，悲悵歎息。圖後書《放鳶詩》八首中第六首就是寫得此事。

《擬鳶圖卷》：筆墨淋漓，獨具面目。值得注意的是我們每每在談論徐渭書法的同時大都要談到他的繪畫，這說明書畫不能分家。徐渭的畫在很大的程度上得力於他的書法，「陳道復花卉豪似之」，青藤、白陽的書畫都是同樣如此。可以說沒有徐渭書法上的造詣，也就沒有他在繪畫上的造詣。在此卷中徐渭署款「漱漢墨謔」並自題引首和書錄《放鳶詩》八首，及作此圖的緣起。上鈐「天池山人」、「山陰布衣」、「佛壽」、「酬字堂」、「青藤道士」等朱白文印十餘方。

徐渭的書法藝術魅力巨大，袁宏道云：「強心鐵骨，與夫一種磊塊不平之氣，字畫中宛宛可見。」明代另一位著名文學家張岱云：「昔人謂摩詰之詩，詩中有畫；摩詰之畫，畫中有詩。余謂青藤之書，書中有畫；青藤之畫，畫中有書。」（《琅嬛文集‧跋徐文長小品畫》）提到張岱，我們不防略作介紹吧。

明 董其昌《岳陽樓記》局部 行書 卷 紙本
37.6×1499.5公分 北京故宮博物院藏

董其昌（1555～1637），字玄宰，號思白、香光居士，江蘇華亭（今上海松江）人。為明代極負盛名的書畫家，精於書畫鑑定和理論，深深影響著明清書畫家。此卷書法師米芾，字大如拳，流暢勁健，雖卷長十餘米，一氣呵成，是董其昌書法已臻佳境時的鉅製。而徐渭書風亦多向米芾學習，徐、董兩人可爲系出同門，但風格卻各自不同；這在於他們自我的藝術主張與領悟吧。

家亦曾經放鷂嬉　今來不道
老如斯誰能游春馬閒看
兒童線斷否
縛竹糊腔作鳥飛　稍風墜雨
爛成泥明朝又是清明鬥買
賜唐過柳西
江北江南紙鷂齊線長線短
送高低春風自古無憑據一任
騎牛吹笛兒
剪楮披簑重幾分橫天直去
攪風雲比比自揽拐云可誤煞
低頭看鴨人
誤煞低頭看鴨人摩娑不信
不寫真攔街奪得神似觀劉是
莩山活水銀

紹，他的祖上和徐渭是很有淵源的。張岱字宗子，又字石公，號陶庵。山陰人，宗子的家世，頗為顯貴的。曾祖元汴，隆慶五年狀元，官至左諭德侍經筵；徐渭是宗子曾祖的朋友，家傳云：「徐文長以殺後妻下獄，曾祖百計出之，在文長有不能知之者。」當時他的祖父還是小孩子，去獄中看望文長，「見囊盛所卓械懸壁，戲曰：此先生無弦琴耶？文長摩其頂曰：齒牙何利！」張岱年少時就大量搜集徐渭的佚文，可以說徐渭對張岱的影響也是舉足輕重的。

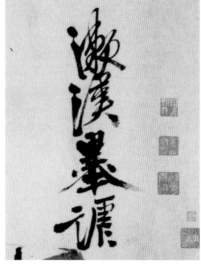

徐渭《擬鳶圖卷》的簽名

徐渭在《擬鳶圖卷》中署款「漱漢墨謔」，筆畫有強心鐵骨之慨。這四字在徐渭的其他書畫中是很少見到的。（洪）

下圖：徐渭《擬鳶圖卷》局部　墨筆　紙本　32.4×160.8公分　上海博物館藏

畫卷上描繪的是正值春夏之交，平坡寬闊，垂柳紛紛，叢樹間童子手持線圈，目送扶搖直上的風箏。歡樂氣氛頓現。空曠的山坡，枝條飛舞的老樹以及童子形象勾描簡練；受南宋減筆畫法的影響，卻又不為前人成法束縛，參入草書的筆意，變得更為奔放活躍，大刀闊斧。

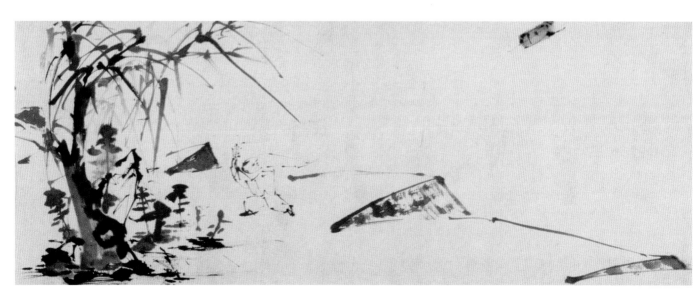

《春雨詩卷》

局部 草書 紙本 28.4×645.5公分 上海博物館藏

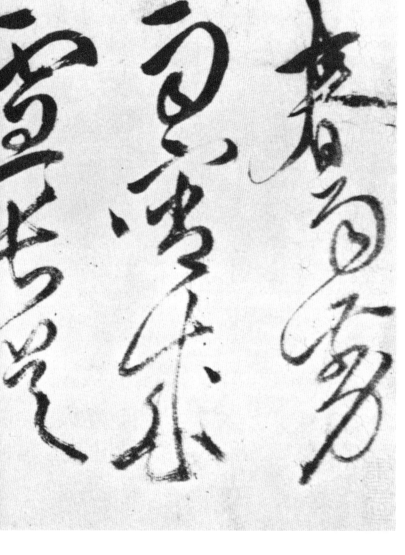

此卷作於隆慶四年（1570），徐渭五十歲，因殺妻在獄中坐牢。平日文長在獄中閑來無事就以書法、繪畫消遣度日，《紹興府志》載：文長「素工書，既在縲絏，益以此遣日。於古書法多所探繹其要領。主用筆，大率歸米芾之說，工行草、真有快馬斫陣之勢」。一日友人攜酒來獄中探望徐渭，終了作書贈別。這樣便有了《草書春雨詩卷》，字行間的瘋狂醉態躍然紙上。徐渭常常是在醉酒時寫書、作畫的，此卷也是大醉之作，觀卷

中之字，咄咄醉態，其超躭顛逸淋漓之巨，有一種非理性的美，更非一般身陷囹圄、悲慘戚切者所能想像和為之的。

許多人認為徐渭的草書都是發瘋時寫就的，其實在徐渭完全發病的時候是不可能正常作詩寫書。作狂草有其特殊性，和水墨大寫意有異曲同工之妙，作者在創作前已使自己的精神進入一種創作狀態，像張旭、懷素等這樣的草書大家都是如此。《莊子》中的「解衣盤礴」，即是形容這種狀態。戴叔倫曾

描述懷素創作草書的狀態：「心手相師勢轉奇，詭形怪狀翻合宜，人人欲問此中妙，懷素自言初不知。」徐渭與其他草書家一樣，即是在這種「忘卻周圍一切事物的存在，胸中唯有書」的狀態下進行創作的，周圍一切對他來說已不復存在，任性情的勃動、憑感情的激發，動作或狂怪，甚至大呼小叫，在常人看來確實是發瘋了。而草書癲狂放逸的意味概是由此而來，徐渭深得個中三昧，所以其草書放逸瀟灑更是有甚於其他眾書家。

唐 張旭 《古詩四帖》局部 卷 五色箋紙 29.1×195.2公分 遼寧省博物館藏

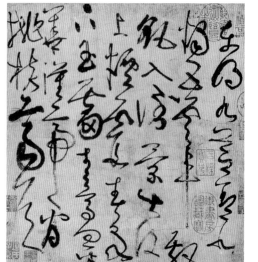

張旭是中國書法史上最著名的草書書家，其草書是開前代所未有，大膽創新；觀其書法恣肆放達、辟怪險絕，彷彿失控，實則筆筆在他的掌控中，以致能在濃淡、鬆緊、短長的交錯運用中，造成一種令人目眩神送的動態效果，叫人嘆賞不已。後代的草書名家幾乎都以他為宗，或者隔代學習，徐渭自也不例外。只是在書寫的當下，個人的心神狀態不一而已。（洪）

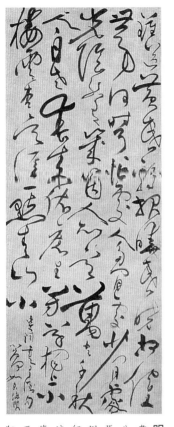

明 張弼《蝶戀花詞軸》無書寫年月 紙本 148×59.4公分 北京故宮博物院藏

張弼（1425～1487）字汝弼，晚號東海翁，華亭人。書法張旭、懷素，狂草醉墨師法張旭、懷素，狂草醉墨流入人間，世以爲張顚醉素復出。觀張弼草書有暴風驟雨、風馳電掣之感，是明代狂草的先行者。

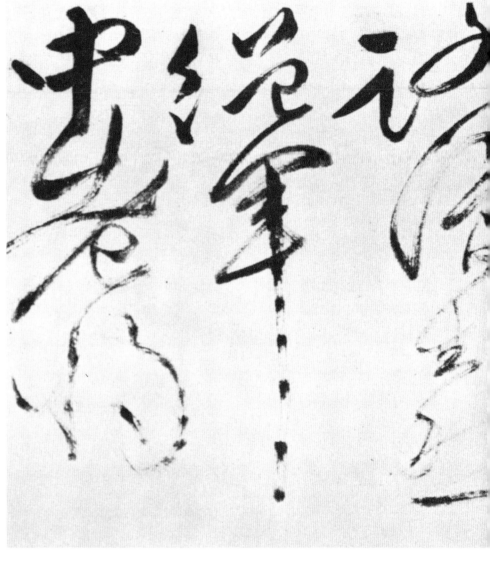

唐 懷素《自敘帖》局部 七七七年 卷 紙本 28.3×755公分 台北故宮博物院藏

懷素是唐代著名的草書家，與張旭齊名，有「張顚狂素」之稱。看他的草書如龍蛇走壁，酣暢淋漓，彷如見其精神亢奮之態，舞之蹈之。張旭、懷素雖有「顚狂」之稱，是否代表真有精神病，並不得知，然他們愛酒卻是事實，因此在狂飲醉後寫大草書，發洩其心緒應屬正常。這和徐渭被認爲發瘋寫草書應該是不同的。（洪）

23

《七言律詩》

行、草書 紙本 209.8×64.3公分
北京故宮博物院藏

像這樣的七言律詩，存世的有六、七幅之多，分別藏於北京故宮博物院和上海博物館等地。這幅藏於北京故宮博物院的《七言律詩》是眾多律詩中曝光率最高的。

此幅兼書行、草二法，筆法縱橫恣肆，詭異奇偉，但是細細品味，則感到卷中筆劃沈勁，奇中寓正字，字字分明。徐渭強調獨創，反對類比，所以詩、文、書、畫皆奇肆縱逸，風格鮮明。對書法的認識也是有獨到見解的，曾編寫《會稽縣誌》、《筆玄要旨》，來闡述自己的觀點。

徐渭的書法在當時是很特殊的，袁宏道稱其為：「八法之散聖，字林之俠客也。」他認為徐渭的字：「不論書法，而論書神。」所以判斷徐渭的字師法某家比較難。有人認為仿米氏。但從其論書卷中所記載的來看，他接觸過米芾、黃庭堅，還學過索靖的字，但我自用我法的成分較濃，是一個得無法之法的典型。

徐渭擅長行、草書，尤以狂草最見本色。如此幅《七言律詩》體作行、草書，通篇縱橫散亂，連行間，字際都分辨不清，雲煙紛繞。儘管如此，卻還是筆劃分明，筆筆到位，決無苟且之處。其連筆的渾圓，是時兼書草法，是師索靖的遺意，還有一類可以分清行間，字距的作品，一般表現為緊結多姿，以俏筆作隸勢，兼融緊密險勁，遒媚灑脫的風致，是仿米書的一種變化，說徐渭書法的無法，只是就風格特點而言，並非真的無法。

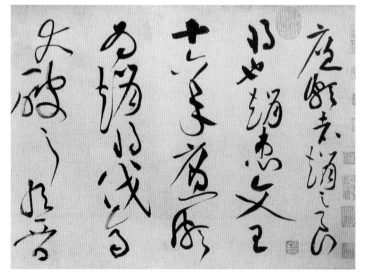

五代 楊凝式《神仙起居法》局部 948年 紙本 27.9×25.5公分 北京故宮博物院

楊凝式(873～954)字景度，陝西華陰人。曾佯瘋自晦，故又有「楊瘋子」之稱。此帖驟然望去似狂草，逐字細看又似行書，字字傾側，行行搖蕩，全篇端方，誠善移部位之高手。與懷素千金帖神韻極相近。

北宋 黃庭堅《廉頗藺相如傳卷》局部 草書 紙本 32.5×1822.4公分 美國紐約 約翰·克勞弗德藏

黃庭堅(1045～1105)北宋著名詩人、書法家，其書法曾被蘇東坡評為：「雖清勁，而筆勢有時太瘦，幾如樹梢掛蛇。」其草書學懷素，滿紙如龍騰蛇竄，不讓張癲狂素專美於前；而徐渭又學黃庭堅，如此看來，「書道」也是承繼不絕的。(洪)

徐渭《行書七律》草書　紙本　141.7×43.3公分　北京故宮博物院藏

徐渭主張「迨布勻而不必勻」（《評字》）見《徐文長逸稿》卷二十四），即既要統一，又要有變化，「物神者善變」（徐渭）。

釋文：「春園細雨暮浃浃，北葉當籬作意長。舊約隔年留話久，新蔬一束出泥香。染塵已覺飛江燕，帽影時移飄海棠。醉後推敲應不免，只愁別駕惱郎當。醉間經海棠樹下，時夜禁欲盡。天池山人渭。」鈐「虞山張蓉鏡鑒藏」、「夢祥」等鑒藏印記。

《草書詩軸》

行、草書 紙本 123.4×59公分 上海博物館藏

「中書大書，用肘與腕，蠅頭蚊腳，握中其管。閣而擎之，墨不浣肘，刻竹爲閣，創驚妙手，妙手爲誰，應堯張叟。」

此卷起首即筆勢蕩漾，寫至中段，枯筆的似斷非連，體現出幾分惆悵不安。而隨後的左衝右突，筆勢上下貫暢。表現了驚濤駭浪般的磅礴氣勢，具有撼人的藝術感染力。

徐渭是一位天才的悲劇性藝術家，其書法散發著狂躁氣息，血脈賁然賁張、精神極度亢奮的筆勢遊走。徐渭的這種積極表現自我性情的藝術，開啓了後世表現主義風氣。

徐渭認爲：「自執筆至書功，手也；自書致至書丹法，心也；書原，目也；書評，口也。心爲上，手次之，目口末矣。余玩古人書旨，云有自蛇鬥、若舞劍器、若擔夫爭道而得者，初不甚解，及觀雷大簡云、聽江聲而筆法進，然後知向所云蛇鬥等，非點畫字形，乃運筆。知此則孤蓬自振，驚沙坐飛，飛鳥出林，驚蛇入草。可一以貫之而無疑矣。惟壁拆路、屋漏痕、折釵股、印印泥、錐畫沙，乃是點畫形象，然非妙於手運，亦無從臻此。」在徐渭書論中，最能體現其主體創造精神的是「世間無物非草書」。

在這句話中，徐渭雖然論的是草書，但事實上，其內在精神指向已經超越了書體的規定，而揭示出整個書法藝術的本質內涵。袁宏道在《中郎集》評論徐謂書法說：「文長喜作書。筆意奔放如其詩，蒼勁中姿媚躍出，在王雅宜、文徵明之上；不論書法而論書神，誠八法之散聖，字林之俠客也。」

可以說徐渭的書法創作是他書法美學理想最完美的呈露。

徐渭《草書論法卷》局部 行、草書 紙本 32.1×736.5公分

此幅草書狂放不羈，整篇佈局與氣勢，深得米家書法的神韻，遒勁溫婉，圓潤清媚。

下圖：明 祝允明《草書自書詩卷》局部 紙本 30.7×794公分 北京故宮博物院藏

祝允明此卷草書參用黃庭堅的寫法，書風瀟灑，字態多變，而徐渭雖參學諸家書法，但對祝允明似乎情有獨鍾，其書法自也真情流露，瀟瀝自如，這和時代的思恩、風格、環境，恐自然有許不用勾關系的。(共

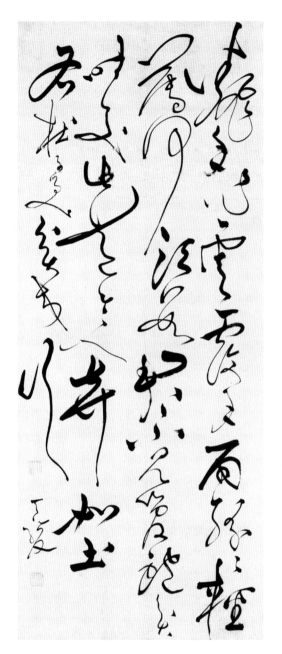

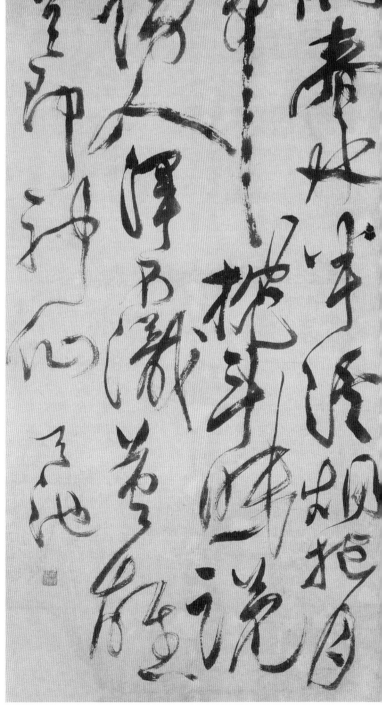

明　張駿《草書貧交行詞》軸　紙本　133.4×62.7公分　北京故宮博物院藏

張駿，字天駿，號南山，江蘇華亭（今上海松江）人。善行、草、隸、篆，書法與張弼齊名，其草書學懷素，但有自己的風格面貌。此軸書法寫的是唐代杜甫的《貧交行》詩，其書疾馳揮毫，字的大小、長短、敧正錯落有致，氣韻生動，渾然一體。同樣是寫草書，恰可和徐渭的對照看，一緊一鬆，或許是生活與心情迥異的關係吧。（洪）

27

成對的《應制詞詠墨軸》和《應制詞詠劍軸》，現同藏於蘇州市博物館，當兩軸作品同時懸掛於博物館的展廳時，觀者無不歎為觀止，情緒高漲、思緒飛揚。

此對作品字距行距甚密，幾乎毫無空隙，放眼望去滿紙的雲煙驚濤，如擔夫爭道，如亂石鋪街，字形連屬，筆法貫暢，生氣湧動、氣勢壯闊。這種書寫章法在其他草書家的作品中也是極少見的。

徐渭一向鄙棄乾淨漂亮的書體，同時也反對書法如枯柴蒸餅，他在《評字》中提出：「筆態入淨媚，天下無書矣。」也就是如果普天下都是此乾淨漂亮，徒有浮淺、媚態的書法，那就再也沒有書法藝術可言了。所以徐渭的用筆才會如此奔放不羈，在蒼勁豪邁中另具一種超然的姿態躍然紙上。可見其書法的奇思偉構，入情見性。

徐渭常用之印

徐渭之印　青藤道士　徐渭

文長　湘管齋　天池山人

明 王寵《草書詩軸》 紙本 82×28.8公分 北京故宮博物院藏

王寵（1494～1533），字履行，號雅宜山人，江蘇吳縣（今蘇州）人。王寵的時代稍早於徐渭，其書法與祝枝山、文徵明齊名，為「吳中三家」之一，善行、楷、草。他的書法受到王獻之的影響較深，書風內斂、俊逸，和徐渭的恣肆放達、大意其趣。此又是徐渭和吳門習氣拉開距離的對比之一。（洪）

清 傅山《楷草書自書詩卷》局部 絹本 24.5×104公分 北京故宮博物院藏

傅山（1607～1684），字青主，號朱衣道人，山西陽曲（今太原）人。傅山在明亡後，隱居不仕，甘願為一鄉野遺民，以讀書寫字自娛。他工書法，尤善草書，其性格和書風，都類似徐渭，利用草書的特性去呈現自己狂放不拘的性格，使書法表現出一種連綿跌宕的氣勢，顯得縱逸飛揚。徐渭與傅山，一明一清，率意流暢的書風，可謂前後呼應。（洪）

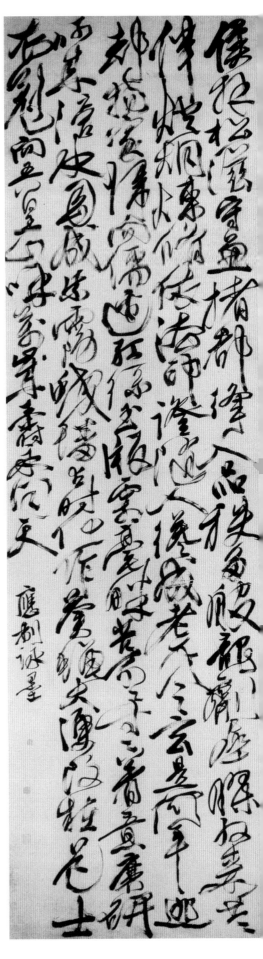

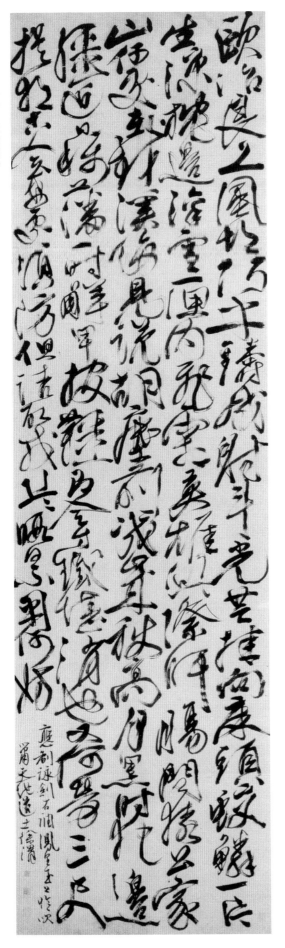

《應制詞詠墨詩》

釋文：「侯拜松滋，守兼楷郡，惱人品秩多般。龍劑犀膠，收來共伴燈烟。煉修依法，印證隨人，才成老氏之玄。是何年，逃卻楊家，歸向儒邊。紅絲玉版霜毫畔，苦分分寸寸，著意磨研，呵來滴水，的成紫霧蛟蟠。有時化作蒼蠅大，便改妝道士衣冠。向吾皇，山呼萬歲，壽永同天。應制詠墨。」

《應制詞詠劍詩》

釋文：「歐冶良工，風胡巧手，鑄成射斗光芒。掛向床頭，蛟鱗一片生涼。枕邊凜雪，匣內飛霜，英雄此際肝腸。問猿公，家山何處，在我溪旁。見說胡塵前幾歲，秋高月黑，時犯邊疆，近日稱藩，一吟解甲披疆。即令寸鐵堪消也，又何勞，三尺提將。古人云，安處須防，但記取，戎兵暇日，不用何妨。應制詠劍，右調鳳凰臺上憶吹簫。天池道士徐渭。」

29

徐渭的書法藝術

中國書法發展到明代中期以後，開始進入又一個重要的轉折時期，這一轉折的重要標誌，即是書法改革意識的復興——尤其是草書形式的再現和大行其道。

徐渭生活的時代正值十六世紀，經歷了嘉靖、隆慶、萬曆三朝，已經到明代王朝的衰落期了。徐渭生於正德末年，正德皇帝即武宗朱厚照，是明代有名的荒淫昏潰的皇帝，以「好逸樂」著稱，武宗死後無子，堂弟世宗朱厚璁即位，為嘉靖皇帝。世宗即位之初，也曾努力廢除武宗的荒淫之政弊，但不久大權便落於奸相嚴嵩等人之手，社會腐敗，政治黑暗，內憂外患，明王朝岌岌可危。

中期以後，商業經濟日趨發達，資本主義開始萌芽，市民階層人數大大增加，市民文學藝術空前繁榮。商業經濟也刺激了書法、繪畫藝術的繁榮，在江蘇、浙江一帶尤其鼎盛。明代皇家大都崇尚佛教和道教，正德皇帝崇尚佛教、道教，嘉靖皇帝崇信道教，道教尤盛，因而佛、道思想非常流行，與儒家思想形成三教合一的大趨勢。徐渭生逢其時，他就是在這樣一個時代中，度過了他生時落魄，死後光輝的一生。

帖學發展到明代中期已經趨於小巷絕壁，書「法」結構的穩定和對書家個性的忽視，則使書法者在對「法」的絕對推崇中喪失了自我表現。到了明代中葉，隨著啓蒙思潮的崛起，在文化領域掀起了一場思想解放運動，王陽明「心學」打破程朱理學的桎梏，

「以心為本致良知」，肯定了人的真摯情感和正常追求，反映到藝術領域，主觀情感的表達就成為藝術創作的首要因素，「自然之性」，乃是自然真道學也」，徹底與「有法之天下」決裂。這些「本心」、「至情」、「至性」的自我主張，從根本上衝破了「法」的束縛，使人的主觀能動性在藝術創作中得到充分演繹。

隨著反帖學思潮的不斷高漲，祝枝山首當其衝，他指出：「胸中要說話，句句無不好，筆墨幾曾知，開眼一任掃。」書法應該是自我感悟的激情呈現，只有在內心真實情感驅使下產生的書法作品才可稱得上「句句無不好」。他還提出：「不屑為鍾、索、羲、獻之後塵，乃甘心作項羽、史弘肇之高弟。」把帖學的理法完全踩在腳下了。

祝枝山揭竿而起，徐渭尾隨回應，他的「不論書法而論書神」的觀念反映在對趙孟頫的批判中：「李北海此帖，字字侵讓，互用位置之法。獨高於人。世謂集賢（趙孟頫）師之，亦得其皮耳。蓋詳於皮面略於骨，譬如折枝海棠，不連鐵杆，添妝則可，生意卻虧。」

徐渭認為趙孟頫為「法」所縛，缺少主體觀念，整個作品缺少燃燒的激情。事實上這也正是帖學的痼疾。可以看到，徐渭對趙孟頫的批判其意義已經不止於批判趙孟頫本身，而是將整個帖學系統作為抨擊的對象。徐渭身體力行的詮釋著這一觀點，「時時露己筆意者，始稱高手」。徐渭尖銳地批判學書法最大的弊端在於「不出乎己而由乎人」，

「優孟之似孫叔敖，豈並其鬚眉軀幹而似之邪？」徐渭堅決反對類比古人，承襲而不求變。

徐渭傾慕王羲之的人品書藝，他對王羲之的法帖心追手摹，但對他影響最大的還數米芾。他在《書米南宮墨跡》一跋中這樣寫到：「閱米南宮書多矣，瀟散爽逸，無過此帖，辟之朔漠萬馬，驪驪獨見。」沒有廣泛的研習，是不會作出「瀟散爽逸」的恰切評述，可見他對米芾的深悟透解。

徐渭最擅長氣勢磅礡的狂草，筆墨恣肆，滿紙狼藉，他對自己的書法極為自負，他自己認為「吾書第一，詩二、文三，畫四。」又曾在《題自書一枝堂帖》中說：「高書不入俗眼，入俗眼者非高書。然此言亦可與知者道，難與俗人言也。」

徐渭死後二十年，「公安派」領袖人物袁宏道偶然翻到一本徐渭的詩文稿，「惡楮毛書，煙煤敗黑，微有字形」。但在燈下讀詩文，連連拍案叫絕，「讀復叫，叫復讀」。而後袁宏道不遺餘力地搜羅徐渭的文稿，研究徐渭，宣揚徐渭，認為徐渭的詩文「一掃近代蕪穢之氣」，徐渭的書法「筆意奔放如其詩，蒼勁中姿媚躍出」，在王雅宜、文徵明之上。「不論書法而論書神，誠八法之散聖，字林之俠客也」。袁宏道是徐渭第一個知音者，而後其追隨者不計其數，有八大山人、「青藤門下牛馬走」的鄭板橋、「恨不生三百年前，為青藤磨墨理紙。」的近代藝術大師齊白石。徐渭在藝術上的卓越成就，在當時乃至後世也鮮有人能與其比肩，對後世影響

30

也更是冠絕千古。

在徐渭書論中，最能體現其書法創作精神的是「世間無物非草書」這句名言了。徐渭雖然論的是草書，但在徐渭看來心中的秋鑿是書法藝術的外在表現形態，而書法藝術從本質上也無不體現出人與藝術創作的主客體交融、互置。這種觀念實際上已從根本上衝破了帖學理論的狹隘觀念，而從根本上揭示出書法藝術的真諦。徐渭的書法是其美學思想的完美呈露，也是其創作精神的物化表現。

徐謂書法上至魏晉，下至唐、宋、元、明，都有涉及。像張旭、懷素、黃庭堅、米芾等書家，他都一一取法。在他的作品裏，詩、書、畫、印，已經完美地合為一體。晚明張岱說：「青藤之書，書中有畫；青藤之畫，畫中有書。」他的書法寓姿媚於樸拙，寓霸悍於沈雄，筆畫圓潤遒勁，結體跌宕善變，章法縱橫瀟灑。

閱讀延伸

何惟明編，《徐渭》，浙江人民美術出版社，1989年10月。

劉正編，《徐渭精品畫集》，天津人民美術出版社，2000年1月。

《文人畫粹編5，徐渭、董其昌》，東京中央公論社，昭和61年2月。

徐渭和他的時代

年代	西元	生平與作品	歷史	藝術與文化
明武宗正德十六年	1521	徐渭出生。	三月明武宗朱厚照病死，四月朱厚熜即帝位，為明世宗蕭皇帝，明年改元嘉靖。	唐寅52歲，文徵明52歲，祝允明62歲，陳道復39歲，王寵28歲，陳
明世宗嘉靖六年	1527	入徐氏家塾讀書，師從管士顏先生。「書一授數百字，不再目，立誦師所。」	李家敗。	李贄生。
嘉靖九年	1530	山陰縣劉知縣對徐渭的文章大加讚美，囑其今後「務在多讀古書，期於大成，勿徒爛記程文而已。」	五月，黃河於曹縣決口。	王寵卒，年40歲。
嘉靖十二年	1533	賦《雪詞》，名震鄉邑。		
嘉靖二十年	1541	六月在陽江典史署與潘家小姐結成夫妻，秋方才知仲兄徐潞卒，立即與伯兄徐淮歸紹興安葬仲兄。（潘似年14歲。）		與越中名士陳鶴等結成「越中十子」，對書畫產生濃厚的興趣。
嘉靖二十三年	1544	岳父潘克敬罷官歸鄉，徐渭隨之同居。	嚴嵩獨攬大權為首輔。	文徵明、仇英合作《寒林鍾馗圖》。陳道復卒，年62歲。
嘉靖二十五年	1546	十月妻潘似以肺疾病逝，卒年19歲。徐渭前往太倉謀職，失利而返。		王丹虎卒（302—）。（按：王丹虎乃王彬長女，有《王丹虎墓誌》。）
嘉靖三十一年	1552	秋應試壬子科鄉試，列第一，但復試未中，回歸紹興一枝堂。		謝萬、郁雲伐前燕，大敗。
嘉靖三十五年	1556	研究戲劇，收集南曲劇本。	胡宗憲總督沿海軍務。	徐渭著《嚴烈女傳》、《雌木蘭代父從軍》和《南詞敘錄》。
嘉靖三十六年	1557	入胡宗憲幕府。「季冬，赴胡幕作四六啓，京貴人，作罷便辭歸。」	葡萄牙人在澳門搭蓋房屋居住，為其盤踞澳門之始。	徐渭創作戲劇《女狀元辭鳳得凰》。

年號	西元	徐渭事跡	史事	其他
嘉靖三十九年	1560	胡宗憲重修杭州鎮海樓，令徐渭代撰《鎮海樓記》。	二月胡宗憲加太子太保，五月，加胡宗憲兵部尚書兼右都御史，仍總督沿海軍務。	陳鶴居南京病卒。
嘉靖四十年	1561	在胡宗憲幕下。娶張氏女為繼室。	倭寇犯浙東，參將戚繼光以「戚家軍」功最著。	范欽建天一閣。
嘉靖四十一年	1562	在胡宗憲幕下。十一月四日，張氏生子徐枚。	嚴嵩失勢，南京給事中陸鳳儀彈劾宗憲，幕府亦散。	
嘉靖四十四年	1565	在紹興得聞胡宗憲死訊，深受刺激的徐渭懼禍而狂，一度精神失常，九次自殺未果，其自殺方式令人毛骨悚然。	三月嚴嵩之子嚴世蕃伏誅。胡宗憲押解進京，幕府病死在獄中。	徐渭作《十白賦》、《祭少保公文》、《自為墓誌銘》和《雪壓梅竹圖》。
嘉靖四十五年	1566	初春狂病稍愈，不久，病又復發，至冬，九次自殺未果。誤殺繼室張氏，入獄。	十二月，明世宗服方士丹藥，中毒而亡，年60歲。第三子裕王朱載垕即位，為明穆宗，明年改元隆慶。	
明穆宗 隆慶六年	1572	十二月除夕，徐渭得張天復、張元忭父子及諸友營救保釋出獄。	五月，穆宗皇帝卒，年36歲。六月太子朱翊鈞即帝位，年10歲，是為明神宗顯皇帝，明年改元萬曆，大赦天下。張居正為首輔。	李流芳生。
明神宗 萬曆三年	1575	經張元忭等上下疏通，徐渭由官府正式批准釋放。於是欣然出遊，自天目歸，九月九日書《行書花卉十六種詩卷》，並畫《花卉十六種卷》。	萬曆元年張居正柄政，推行改革，推行一條鞭法，史稱張居正改革。	理論家張丑生。
萬曆五年	1577	歸越與眾門人講論詩文書畫戲劇，整理完成創作劇本《四聲猿》。九月九日書《行書花卉十六種》，甥輩史槃攜酒請徐渭畫《花卉雜畫卷》。	張居正居父喪任職。	陳汝元刻《玄抄類編》。
萬曆六年	1578	精神病發，僵臥不食，後病癒作《畫菊二首》等詩。	張居正葬父歸朝。	
萬曆十九年	1591	元旦在杭州為友人作《墨花圖卷》。因生活極度貧困，變賣舊藏之物，寫有《賣磬》、《賣畫》等詩。九月九日為甥史叔考作《花卉雜畫卷》又作《雜畫卷》。	萬曆十六年努爾哈赤統一建州五部。	
萬曆二十年	1592	孤苦窮困，膝下二子一孫，感傷而作《春興》七首，《行書畫錦堂記》及《花卉九段》。		王時敏生，王鐸生。術家程大位完成了珠算著作《算法統宗》。
萬曆二十一年	1593	貧病難擋，回憶一生所歷種種，寫成《畸譜》一卷。徐渭卒，年73歲，葬於木柵山徐家老墳。	五月，黃河於曹縣決口。	李時珍卒，年74歲。